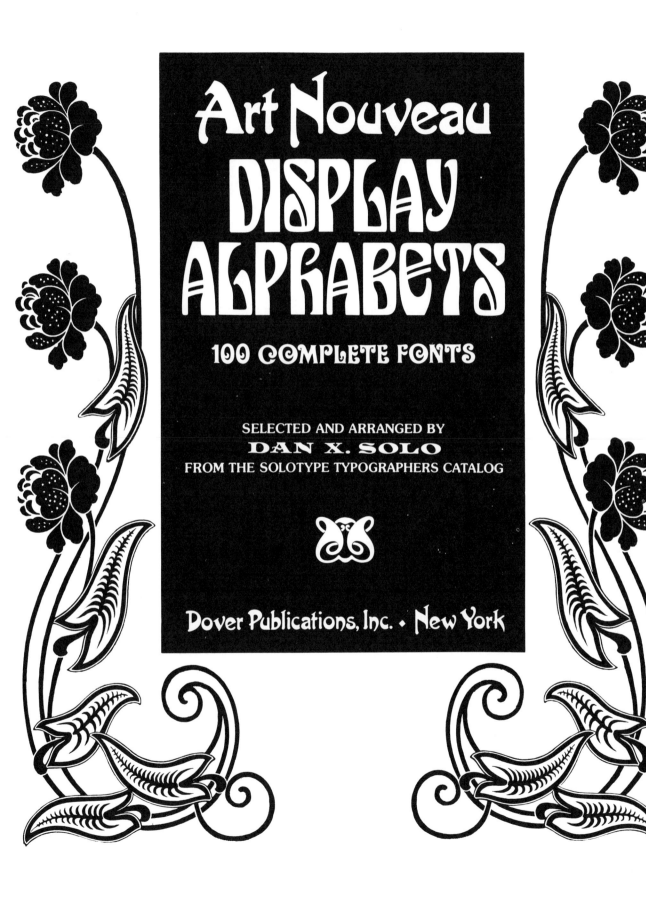

Art Nouveau
DISPLAY ALPHABETS

100 COMPLETE FONTS

SELECTED AND ARRANGED BY
DAN X. SOLO
FROM THE SOLOTYPE TYPOGRAPHERS CATALOG

Dover Publications, Inc. ◆ New York

Published in Canada by General Publishing Com-
pany, Ltd., 30 Lesmill Road, Don Mills, Toronto,
Ontario.
Published in the United Kingdom by Constable
and Company, Ltd., 10 Orange Street, London
WC 2.

Art Nouveau Display Alphabets is a new work,
first published by Dover Publications, Inc., in 1976.
The typefaces shown were selected and arranged
by Dan X. Solo from the Solotype Typographers
Catalog.

DOVER *Pictorial Archive* SERIES

This is a title in the Dover Pictorial Archive
Series. Up to six words may be composed from
the letters in these alphabets and used in any
single publication without payment to or permis-
sion from the publisher. For any more extensive
use, write directly to Solotype Typographers, 298
Crestmont Drive, Oakland, California 94619, who
have the facilities to type-set extensively in varying
sizes and according to specifications. The republica-
tion of this book as a whole is prohibited.

International Standard Book Number: 0-486-23386-3
Library of Congress Catalog Card Number: 76-18408

Manufactured in the United States of America
Dover Publications, Inc.
180 Varick Street
New York, N.Y. 10014

Art Nouveau
DISPLAY ALPHABETS

Aegean

ABCDEFGHI
JKLMNOPQRS
TTUVWXYZ
(&.,:;-'"!?$¢£)
abcdefghi
jklmnopqrst
uvwxyz
1234567890

Airedale

ABCDEFGHI
JKLMNOPQRST
UVWXYZ
&.,:;-'`'!?
abcdefghijklmn
opqrstuvwxyz
1234567890

AMBROSIA

ABCDEFGH
IJKLMNOPQRS
TUVWXYZ

(&.,.;-"!!?$¢)

1234567890

Argos

ABCDEFGH
IJKLMNOP2R
STUVWXYZ
(&.,:;-'"!?$)
abcdefghijklmnop
qrstuvwxyz
1234567890

Artistik

AABCDEFFGHH
IJKKLMMNN
OPPQRRSSTTU
UVVWWXYZ
&.,:;-"':

abcdefghijklm
nopqrsstuvwxyz
1234567890

Auriol

ABCDEFGHI
JKLMNOPQR
STUVWXYZ
(&.,:;'-""*!?$£)

abcdefghijklmn
opqrstuvwxyz

1234567890

Auriol Italic

AABCDEFGHI

JKLLLMMNOPQ

RSTTUVWXYZ

(&.,.:;'-!?«»)

abcdefghijklmnop

qrstuvwxyz

—

1234567890

Baldur

ABCDEFGHI
JKLMNOPQR
STUVWXYZ
(&.,.:;-''`!?¿)
abcdefghijk
lmnopqrstuvw
xyz
1234567890

ABCDEFGHI
JKLMNOPQR
STUVWXYZ
[&.,:;-'"!?$]
abcdefghijkl
mnopqrstu
vwxyz
1234567890

Bambus

Becker

ABCDEFGHI
JKLMNOPQRS
TUVWXYZ
(&.,.:;-""'''$¢)

abcdefghijklmn
opqrstuvwxyz
1234567890

Berolina Medium

ABCDEFGHI
JKLMNOPQR
STUVWXYZ
(&.,:;-'"!?$¢)
abcdefghijklmn
opqrstuvwxyz
1234567890

Bishop

ABCDEFGHIJ
KLMNOPQRST
UVWXYZ

.,:;-·'$

abcdefghijklmn
opqrstuvwxyz
1234567890

Bocklin

ABCDEFGHIJ
JKLMNOPQRS
TUVWXYZ
(&.,::;-"!?$¢)
abcdefghijklmn
opqrstuvwxyz
1234567890

Boomerang

ABCDEFGHI
JKLMNOPQRSTU
VWXYZ

abcdefghhijkklmmnn
opqrsstuvwxyz

1234567890

.,:;'~?!&

Boomerang Italic

ABCDDEEFGGH

IJKKLMNOPQRST

UVWXYZ

&.,:;'~?!

abcddefghhhijkklmm

nnopqrstuvwxyz3

1234567890

Boutique

ABCDEFGHIJKLM
NOPQRSTUVWXYZ
abcdefghijklmnopq
rstuvwxyz
(&.,.:;-?!'$¢)
123456789
0

Cabaret

ABCCDEEFGHh
IJKLCMNOPQR
SSTTUVVWXYZ
(&.,:;-'"!?$¢£)

abccdeefghijklm
mnopqrsstuvw
xyz

1234567890

CABINET

ABCDEFG
HIJKLMN
OPQRSTUV
WXYZ

&.,.:;-'!?÷≑≡—$

1234567890

Carmen

ABCDEFGHIJ
KLMNOPQRST
UVWXYZ
(&.,:;-''!?$¢)
abcdefghijklm
nopqrstuvwxyz
1234567890

Carmen Initials

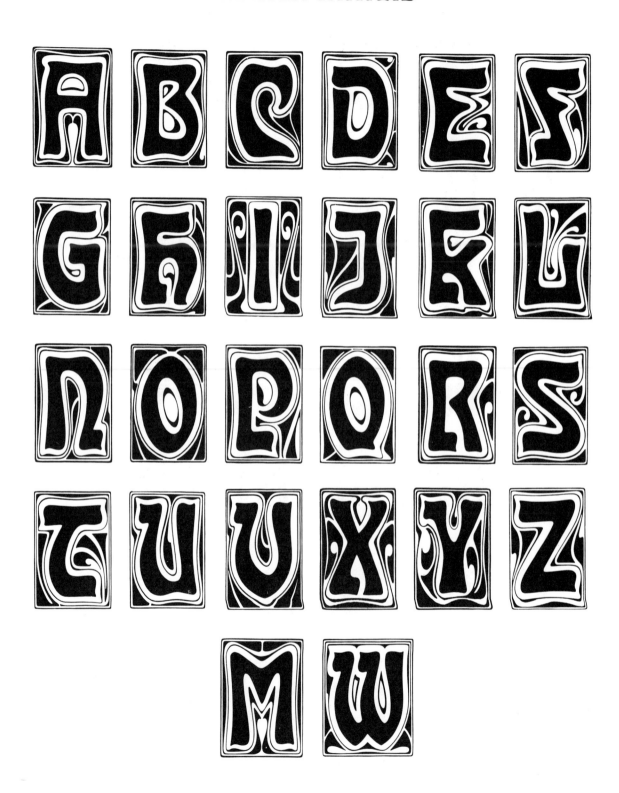

CASTAWAY

ΛΛABCDEFGH
IJKLMNOPQRS
TUVWXYZ

1234567890

&.,,:;-"'!?$¢

Chantry

ABCDEFGHIJKLM

NOPQRSTUVWXYZ

(&.,:;-'"!?$)

abcdefghijklmnop

qrstuvwxyz

1234567890

Childs

ABCDEFGH
IJKLMNOPQR
STUVWXYZ
&.,;;="!?$¢
abcdefghijklmn
opqrstuvwxyz
1234567890

CHLORIS

ABCDEFGHIJKLM
NO PQ
RS TU
VX YZ

1234 5 W 67890

&.,:;-'!?

Constantia

ABCDEFGHIJ
KLMNOPQRRS
STUVWXYZ
(&.,.:;-'"!?$¢)

abcdeefghijklm
nnopqrsstuvw
xyz
1234567890

Cordova

ABCDEFGHI
JKLMNOPQR
STUVWXYZ

&.,:;-'"!?$

abcdefghijklmno
pqrstuvwxyz

1234567890

EDDA SOLID

ABCDEEFG
HIJKLMNH
OPQRSTZU
VWXYZ
&.,.:;" $¢

1234567890

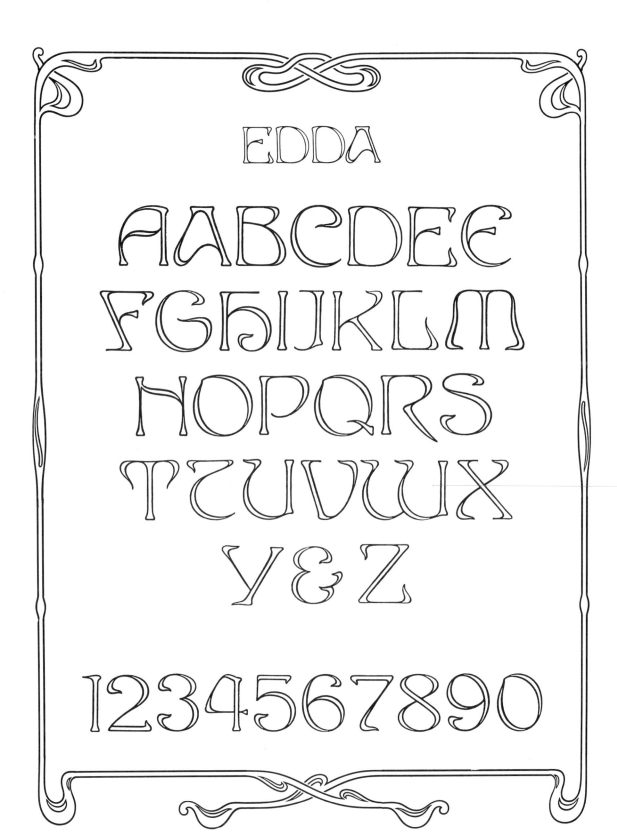

EDDA

AABCDEE
FGHIJKLM
NOPQRS
TTUVWX
Y&Z

1234567890

Edwards

ABCDEFGHI
JKLMNOPQR
STUVWXYZ
&.,:;-"'!?$

abcdefghĭĭklmn
opqrstuvwxyz
1234567890

Elefanta

AABCDEFGH
IJKLMMNOPQR
SSTUVWXYZ

&.,.:;-''!?::$

abcdeefghijklm
mnopqrstuvwxyz

1234567890

Elefante

ABCDEFGHIJKLM
NOPQRSTUVWXYZ
&.,.;-""!?$

abcdefghijklmnopq
rstuvwxyz
1234567890

Elefante Outline

ABCDEFGHIJKLM
NOPQRSTUVWXYZ
&.,:;-'"!?$¢
abcdefghijklmno
pqrstuvwxyz

1234567890

Emperor

ABCDEFGHI
JKLMNOPQRS
TUVWXYZ

abcdefghijklmnopqrs
tuvwxyz &.,.:;-"!?$
1234567890

Excelsior

ABCDEFGHI
JKLMNOPQR
STUVWXYZ
(&.,·:;-"!?$ «(0)»)
abcdefghijklm
nopqrstuvwxyz
1234567890

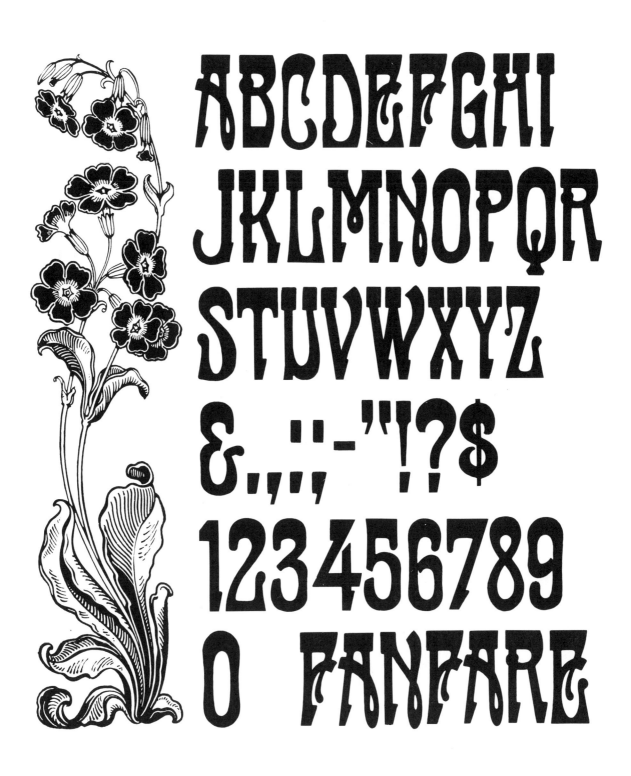

ABCDEFGHI
JKLMNOPQR
STUVWXYZ
&.,;:-"!?$
123456789
0 FANFARE

Fortunata

ABCDEFGH
IJKLMNOPQR
STUVWXYZ
(&.,:;-'!?$£)
abcdefghijkl
mnopqrstuvw
xyz
1234567890

Franconia

ABCDEEFGHHI
JKLLMMNOPQRS
TCUVWXYZ
(&.,.:;-"!?$¢)

abcdefghijklmnop
qrstuvwxyz
1234567890

Freddy

AABCDEFGGHHI
JKLMMNNOPQRS
TUUVVWWXYYZ

(&.,:;~''?!)

aabcdefghijklmno
pqrstuvwxyz
$1234567890¢

Giraldon

AABCDEF
GHIJKLMMNO
P&Q
RSTUVWXYZ
ÆÆ (.,:;'-!?) ŒŒ
abcdefghijklmn
opqrstuvwxyz
1234567890

Giraldon Bold

AABCDEF
GHIJKLMMN
NOPQRSTU
VWXYZ
(&.,:;-'!?)
abcdefghijklI
mnopqrstu
vwxyz
1234567890

GRANGE

ABCDEFG
HIJKLMMN
NOPQRST
TUVWXYZ

&.,:;-'"!?$
1234567890

GRANT ANTIQUE

ABCDEEFGHIJKLL

MNOPQRSTUVWXY

Z&.,!?$1234567890

Harlech

AABCDEFGHI
JKLMNOPQ
RSTUVWXYZ
(&.,:;-~'"!?£$)
abcdefghijklm
nopqrstuvwxyz
1234567890

Harquil

ABCDEFGHI
JKLMNOPQR
STUVWXYZ

.,:;-'!?

abcdefghijklmno
pqrstuvwxyz

1234567890

Harrington

ABCDEFGHIJ
KLMNOPQRST
UVWXYZ
(&.,:;-"'!?$¢)
abcdefghijklmn
opqrstuvwxyz
1234567890

Hearst Italic

ABCDEFGHI
JKLMNOPQR
STUVWXYZ
(&.,.:;-''!?$£)
abcdefghijklmn
opqrstuvwxyz
1234567890

Herold Normal

ABCDEFGHIJKLM
NOPQRSTUVWXYZ
(&.,:;-'"!?$)
abcdefghijkl
mnopqrstuvwxyz
1234567890

HOFFMAN

ABCDEFG
HIJKLMN
OPQRSTU
VWXYZ
(&.,;:;-"'!?)

Imperial Italic

ABCDEFGHI
JKLMNOPQRS
TUVWXYZ
(&.,.:;-'?!)
abcdefghijklm
nopqrstuvwxyz

1234567890

Iroquois Condensed

ABCDEFGHI
JKLMNOPQRS
TUVWXYZ
(&.,.:;-''!?$¢)

abcdefghijklmn
opqrstuvwxyz
1234567890

ISADORA

ΛABCDEEF
GHIJKLMNOP
QRRSTUV
WXYZ
(&.,.:;-"?!$¢)
123
4567890

Jackson

ABCDEFGHIJKLMN
OPQRSTUVWXYZ

&.,:;-"'!?

abcdefghijkl
mnopqrsstuvwxyz

1234567890

Kaligraphia

ABCDEFGH

IJKLMNOPQR

STUVWXYZ

(&.,:;-''!?$)

abcdefghijklmnopq

rstuvwxyz

1234567890

KOBE OPEN

ABCDEFG
HIJKLMNO
PQRSTUV
WXYZ 123
4567890

Laclede

ABCDEFGHIJ

KLMNOPQ

RSTUVWXYZ

&.,:;="'!?$

abcdefghijklm

nopqrsstuvwxyz

1234567890

LEGRAND

ABCDEFGHI
JKLMNOPQR
STUVWXYZ

&.,.:;~''?!

1234567890

LIMBO

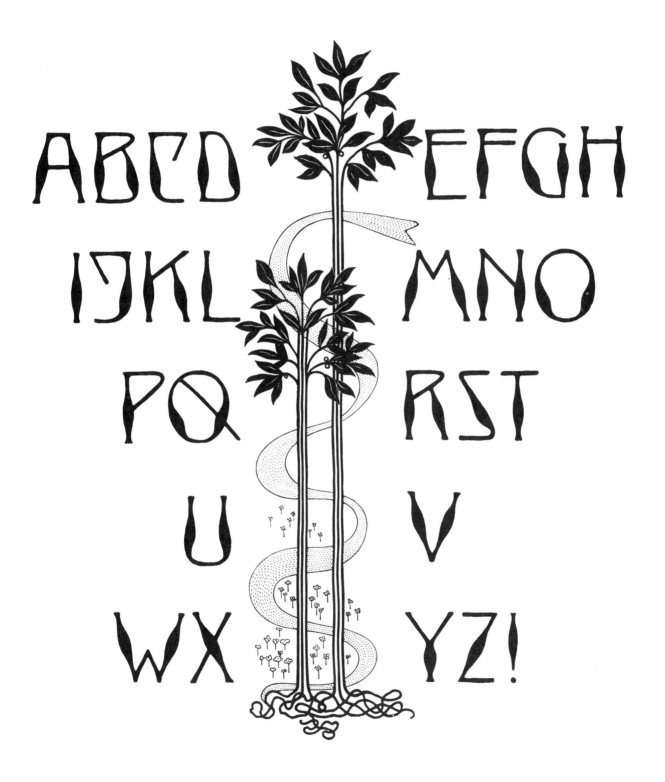

ABCD EFGH
IJKL MNO
PQ RST
U V
WX YZ!

Limehouse

ABCDEFGHI
JKLMNOPQRS
TUVWXYZ

&.,:;·'"!?

abcdefghijklm
nopqrstuvwxyz
1234567890

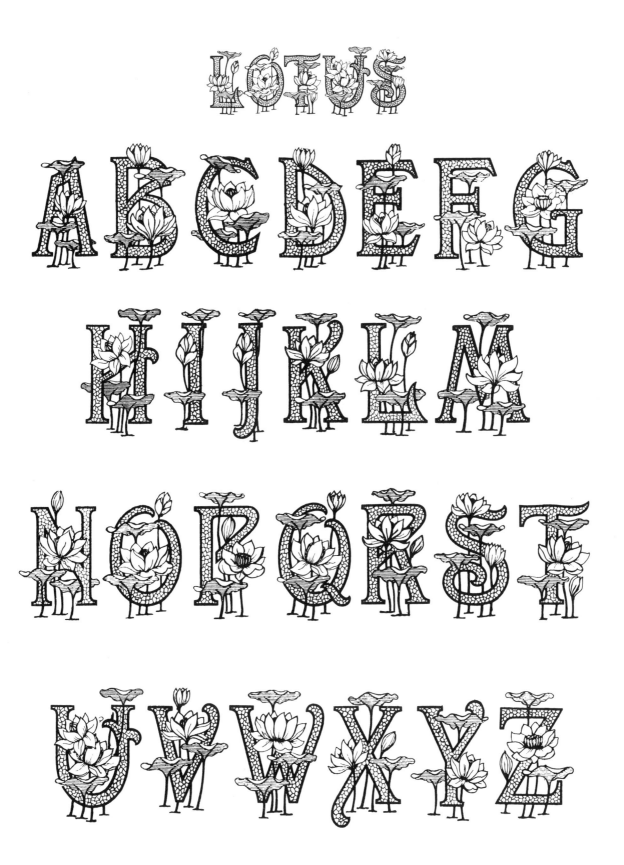

Lucinda

ABCDEFGHI

JKLMNOPQRS

TUVWXYZ

(&.,.:;! -'!?$)

abcdefghijkl

mnopqrstuvwxyz

1234567890

METROPOLITAN

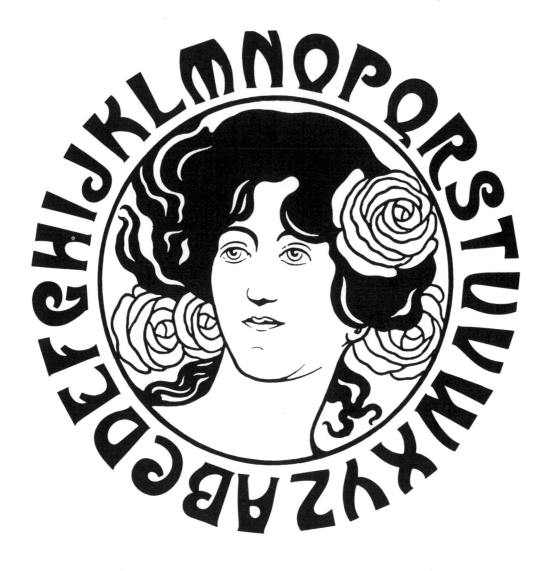

ABCDEFGHIJKLMNOPQRSTUVWXYZ&

(&.,,.;--'".!?)

1234567890

Miehle Condensed

ABCDEFGHIJKLMNOPQ
RST UVX
W YZ
abcdefghij klmnopqrs
12345 tuvwxyz 67890
(&.,.;-.'"!?$¢)

Mira

ABCDEFGHI
JKLMNOPQRS
TTUVWXYZ
ⴔß .,:;-'"!?
abcdefghijklmno
pqrstuvwxyz

1234567890

Moncure

ABCDEFGH
IJKLMNOPQR
STUVWXYZ
(&.,:;-'!?)
abcdefghijklmn
opqrstuvwxyz

1234567890

Morris Black

ABCDEFGH
IJKLMNOPQR
STUVWXYZ
&.,:,$
abcdefghijklmno
pqrstuvwxyz
1234567890

MULTIFORM

A B C D E F

G H I J K L M

N O P Q R S

T U V W X Y Z

(& . , : ; - ' ' ? !)

1 2 3 4 5 6

7 8 9 0

Negrita

AABCDEFGHHH

IJKLMMNNOPQ

RSJTTUUVWXYZ

(&.,.:;-''?!)

abcdefghhijkl

mnopqrstuvwxyz

1234567890

Neptune

ABCDEFGH
IJKLMNOPQR
STUVWXYZ
&.,:;"!?
abcdefghijklmnop
qrstuvwxyz
1234567890

NIGHTCLUB

ABCDEFGHI
JKLMNOPQR
STUVWXYZ

(&.,:;-'!?)

Oceana

AABCCDEEFFG
HHIJJKKLLMNOPPQ
RRSTTUVWXYZ
[&.,:;-"$¢]
aabcddeefghhijkklm
mnnopqrstuvwxyz

ODESSA

ABCDEFG
HIJKLMNO
PQRST
UVWXYZ
Ъ & &

Orbit Antique

ABCDEFGH
IJKLMNOPQR
STUVWXYZ
&.,:;-'!?$

abcdefghijklmn
opqrstuvwxyz

1234567890

ORIENTE

ABCDEFGH

IJKLMNOPQR

STUVWXYZ

1234567890

(%&.,::;-'"!?$)

Phyllis Initials

A B C D E

F G H I J K L

M N O P Q

R S T U V

W X Y Z

Phyllis

ABCDEFGHIJ

KLMNOPQRST

TUVUWXXYZ

&.,:;¨?$¢

abcdefghijklmnopqrst

uvwxyz

1234567890

Post Condensed

ABCDEFGHIJKLM
NOPQRSTUVWXYZ

{&.,:;-—"""!?]

aabcdefgghijKlm
nopqrstuvwxyz

1234567890

Pretoria

ABCDEFGH
IJKLMNOPQR
STUVWXYZ
&.,.;:--''"!?$
abcdefghijkl
mnopqrstu
vwxyz
1234567890

QUAINT OPEN

ABCDEEFGHH

IJKLLMNNN

OOPQRRRSST

UVWXYZ

(&.,;'"!?$¢)

1234567890

Quaint Roman

ABCDEFGH
IJKLMNOPQRS
TUVWXYZ
(&.,:;-'"!?$¢)
abcdefghijklmn
opqrstuvwxyz

1234567890

Quill Penscript

AABCDEFG

HIJKLMNOPQR

SSTUVWXYZ

abcdefghijk

lmnopqrstuvwxyz

1234567890

:,.;;~

RINGO

A B C D E
F G H I J K L
M N O P
Q R S T U
V W
X Y Z

Robur Black Inline

ABCDEFGH
IJKLMNOPQR
STUVWXYZ
(&.,„:;-"'!?)
abcdeɛfghij
klmnopqrstu
vwxyz
1234567890

ROLLO

ABCDEFGHI
JKLMNOPQR
STUVWXYZ
1234567890
&.,.:.;-"!?$

Romany

ABCDEFG
HIJKLMN
OPQRST
UVWXYZ
&.,:;-''!?$
abcdefghij
klmnopqr
stuvwxyz
12
34567890

Roycroft

ABCDEFGHIJ
KLMNOPQRRS
TUVWXYZ
@&.,:;-''!?$
aabcdefghh
ijklmmnnopqrst
tuvwxyz
1234567890

Roycroft Open

ABCDEFGHI
JKLMNOPQRS
TUVWXYZ
&.,;:-‘’!?$
abcdefghijklmn
opqrstuvwxyz
1234567890

Salem

ABCDEFGHIJ

KLMNOPQRST

UVWXYZ

& .,-:;'!?$

abcdefghijklmn

opqrstuvwxyz

1234567890

Siegfried

ABCDEFGHIJKLM
NOPQRSTUVWXYZ

(&.,:;-''.?!/$¢%)

abcdefghijklmnop
qrstuvwxyz
1234567890

Skjald

AABCDEFGHIE
IJKLLLMNOCOPQRR
SSTUDWXYZ
(&.,.:,~"!?$£)

aabcdefgghiïjklmmn
oōœœpqqrsstuvwxyz
&
1234567890

SPARTANA

ABCCHDEFGG

HHiJKLLALTMN

OOPQRRSS

TTHTTUVWXYZ

(&.,;.:;-"'!?$)

1234567890

SPARTANA OUTLINE

ABCCHDEEFG
GHHiJKLLLALTM
NOOPQRRSS
TTHTTUVWXYZ

(&.,:;-'!?$)
1234567890

Temperance

ABCDEFGHI
JKLMNOPQR
STUVWXYZ
&.,;:;-""!?$
abcdefghijklm
nopqrstuv
wxyz

1234567890

Thalia

ABCDEFGHIJJKLM
NOPQRSTUVWXYZ
12345
67890
abcdefghijklmn
opqrstuvwxyz
(&.,.:;—'""/%¢$)

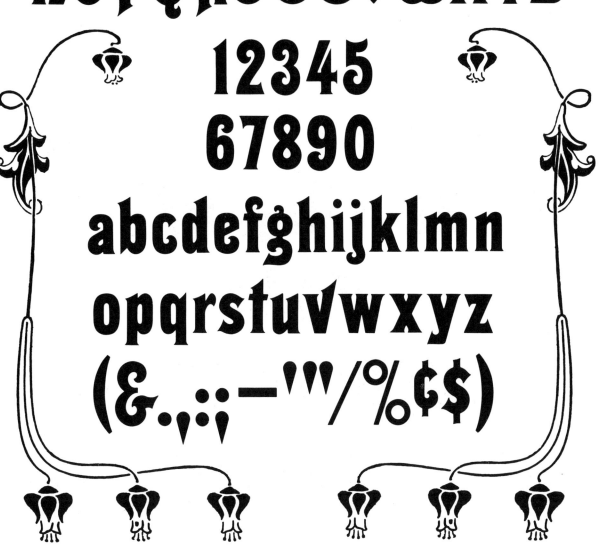

Tiptop

ABCDEFGHHIJKLMN
OPQRSTZUVVWXYZ

&.,:;-'"!?/$¢

abcdefghijkl
mnop
qrstuvwxyz
1234567890

Titania

ABCDEFGHI
JKLMNOPQR
STUVWXYZ
£$-;&!?
abcdefghijk
lmnopqrstuv
wxyz
1234567890

Utrillo

ABCDEFGHIJ

KLMN OPQR

STUV WXYZ

1234567890

abcdefghijklmn

opqrstuvwxyz

(&.,:-"!?$¢)

Virile

ABCDEFGHIJKLM
NOPQRSTUVWXYZ
(&.,.:;-'"!?/$¢%)

abcdefghijkl
mnopqrstuvwxyz
1234567890

Virile Open

ABCDEFGHIJKLM
NOPQRSTUVWXYZ
(&.,:;-'"!?$¢%)

abcdefghijkl
mnopqrstuvwxyz
1234567890

WINGS

ABCDEFGH
IJKLMN
OPQRSTUV
WXYZ
&

Zorba Half Solid

ABCDEFGHG

GKLMNOPQRS

TUVWXYZ

[&.,.;,.'"!!!$¢]

abcdefghijklmn

opqrstuvwxyz

1234567890